SIGNIFIKANTE SIGNATUREN
BAND 66

Mit ihrer Katalogedition »Signifikante Signaturen« stellt die Ostdeutsche Sparkassenstiftung in Zusammenarbeit mit ausgewiesenen Kennern der zeitgenössischen Kunst besonders förderungswürdige Künstlerinnen und Künstler aus Brandenburg, Mecklenburg-Vorpommern, Sachsen und Sachsen-Anhalt vor.

In the 'Signifikante Signaturen' catalogue edition, the Ostdeutsche Sparkassenstiftung, East German Savings Banks Foundation, in collaboration with renowned experts in contemporary art, introduces extraordinary artists from the federal states of Brandenburg, Mecklenburg-Western Pomerania, Saxony and Saxony-Anhalt.

 Ostdeutsche
Sparkassenstiftung

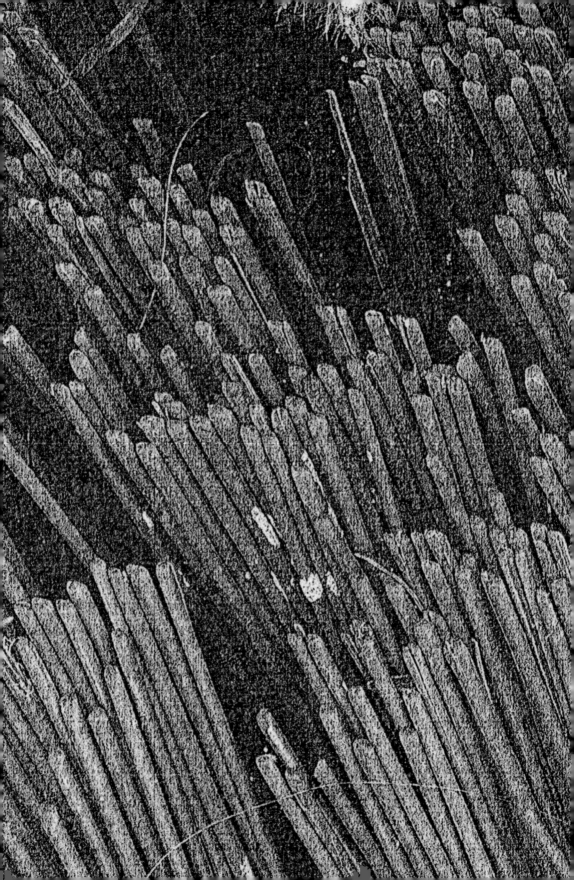

BERTRAM SCHIEL

vorgestellt von *presented by* Felix Müller

GENIALER GRENZVERLETZER

In tintig-samtene Dunkelheit taucht Bertram Schiel die digitalen Collagen seiner Serie »Unterwelten«. Einzig erhellt vom unbarmherzigen Licht des Scanners. In dieser gänzlich unromantischen Beleuchtung fügt er Knittriges und Ranziges zu filigranen, verschachtelten Landschaftsbildern zusammen, über die ein kalter Wind hinwegzufegen scheint. Papierstapel verlieren in der Vergrößerung ihre Massivität und fransen bizarr zu weichen, tiefräumlichen Landschaften aus. Staubkörnchen bleiben grundsätzlich im Motiv, denn sie verdeutlichen den Entstehungsprozess. Das ist erfreulich schamlos und ohne Angst vor Traditionen, jedoch in selbstbewusster Kenntnis dessen, was war und was geht. Und schon sind wir mittendrin im verschmitzten Spiel Schiels – er arbeitet sich durch das Angebot von Material und Technik mit konfessionslosem Berserkertum. Mit leichten, tänzelnden Schritten und doch in Siebenmeilenstiefeln durchmisst er den haptischen und den geistigen Raum der Grafik.

Bertram Schiels gesamte künstlerische Arbeit zeichnet sich durch große Konzentration, Kraft und eine erfindungsreiche Nutzung der Bandbreiten an technischen Möglichkeiten aus. Druckgrafik, Zeichnung und die Integration experimenteller drucktechnischer und konzeptioneller Prozesse charakterisieren die von technischer Vielseitigkeit und kreativer Kraft getragene Gesamtkonzeption des Künstlers.

Grundsätzlich verweigert er vorgeschriebene Technikausführungen. Eben im Umgang mit dem Scanner: Statt große Objekte möglichst scharf und farbverbindlich zu scannen, geht er hier in die Tiefe und arbeitet sich an winzigen Details ab. Diese verunklaren sich zunächst durch die ungewöhnliche Nähe, wirken später aufgrund ihrer monumentalen Komposition riesenhaft und seltsam detailreich in ihrer groben Form. In diesem technischen Duktus ist auch die Serie »Neues aus Liliput 2« geschaffen: Sie verlinkt die Insel der Kleinsten in Galaxien, die noch kein Mensch betreten hat. Mit knappen Bildtiteln erzeugt Schiel zusätzlich die poetische Erzählung einer unbekannten Saga.

Siebdruck, der normalerweise exakt und präzise in klaren Flächen stattfindet, gerät ihm in der Serie »Unschärfetheorie« malerisch weich. Statt die Farben in jeweils einem Druckdurchgang bewusst und klar übereinander zu applizieren, rakelt er je Farbe gleich dutzendfach über das Sieb. Hier wird Schärfe zu Unschärfe und aus Druckgrafik wird ein malerischer Prozess. Scharf umrissen sind hier nicht die farbigen Flächen – scharf umrissen ist die Idee. Es ist die Idee der relativen Unschärfe von Farbe und deren Gestus. Mehrere Serien, in denen der Charakter der Farbigkeit der einzige Protagonist ist, sind auf diese Weise entstanden.

Auch den Kopierer nutzt Schiel natürlich entgegen seiner Sinnhaftigkeit: Statt Fotos oder Drucksachen auf die Glasscheibe zu legen, verwendet er banale Fundstücke – Blätter, Sand, Ästchen – und arrangiert sie überraschend neu zueinander. So erzeugt er verblüffend filigrane Strukturen, wie wir sie vielleicht von feinen Radierungen, aber keinesfalls von einem simplen Kopiergerät erwarten würden. Es entsteht ein Märchenwald. Wenn auch ein seltsam lebewesenfreier. Verspielt, zart, aber in seiner gefrorenen Zeitlosigkeit nicht unbedrohlich. Diese Serie nennt er »Neues aus Liliput«, und die materiale Verspieltheit findet sich hier auch in den Bildtiteln. Wenn man »7 Grazien im Wetter« betrachtet, kommt man sicherheitshalber doch nicht in Versuchung, sich der Eleganz der verwendeten Garben zu romantisierend hinzugeben.

Felix Müller

A BRILLIANT VIOLATOR OF BOUNDARIES

Bertram Schiel immerses the digital collages of his series entitled »Unterwelten« (Underworlds) in an inky velvet darkness. They are lit up only by the merciless light of the scanner. In this completely unromantic lighting, he assembles crumpled and rancid fragments to create exquisite, intricate landscapes over which a cold wind seems to blow. When magnified, piles of paper lose their solidity and fray out bizarrely to create soft, spatial landscapes. Dust particles always remain in the motif, because they elucidate the formation process. That is pleasingly shameless and fearless in the face of tradition, self-confident in the knowledge of what has gone before and what works. And thus we already find ourselves in the midst of Schiel's mischievous game – he works through the range of materials and techniques available like someone gone berserk, lacking any particular affiliation. In light, dance-like steps, but wearing seven-league boots, he strides through the haptic and cognitive space that is graphic art.

Bertram Schiel's entire artistic oeuvre is distinguished by its great concentration, its power and its inventive use of the broad spectrum of available techniques. Printmaking, drawing and the integration of experimental printing and conceptual processes characterise the artist's overall concept, which he underpins with technical versatility and creative vigour.

He rejects prescriptive technical specifications on principle. For example, regarding use of the scanner: rather than scanning large objects in sharp focus and with true colours, he penetrates deeper, concentrating on tiny details. These initially become blurred owing to the unusual closeness, but later they appear huge and their rough form is strangely detailed due to the monumentality of the resulting composition. The new series »Neues aus Liliput 2« (News from Liliput 2) is also created using this technique: it links the islands of the Liliputians to create galaxies where no human has ever set foot. By giving the images short titles, Schiel adds the poetic narration of an unknown saga.

Screen printing, which is normally exact and precise within clearly-defined areas, takes on a painterly softness in his series entitled »Unschärfetheorie« (Theory of Haziness). Instead of applying the colours consciously and clearly over one another in separate print processes, he coats the mesh and moves the squeegee across it a dozen times for each colour. Thereby, a sharp image becomes blurred and printmaking is turned into a painterly process. Here it is not the coloured surfaces that are sharply contoured – what is sharply contoured is the idea. It is the idea of the relative haziness of colour and its mood. Several series in which the character of colour is the only protagonist have been created using this technique.

Schiel also uses the photocopier in an unconventional way: rather than laying photos or printed matter on the platen glass, he uses banal found objects—leaves, sand, small twigs—and arranges them in surprising new ways. In this way, he creates amazingly delicate structures, as you might perhaps expect from fine etchings but certainly not from an everyday photocopier. The result is a fairytale forest, albeit strangely empty of living things. It is playful and delicate, yet in its frozen timelessness it is not unthreatening. He calls this series »Neues aus Liliput« (News from Liliput), and the material playfulness is also reflected in the picture titles. When contemplating »7 Grazien im Wetter« (Seven Graces in the Weather), it is best not to be tempted to romantically succumb to the elegance of the sheaves.

Felix Müller

UNSCHÄRFETHEORIE

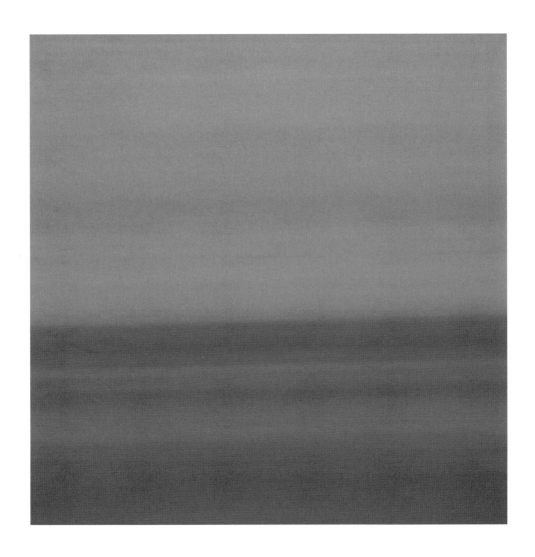

Blatt 2 2013/14 · 70 × 70 cm · Siebdruck auf Papier

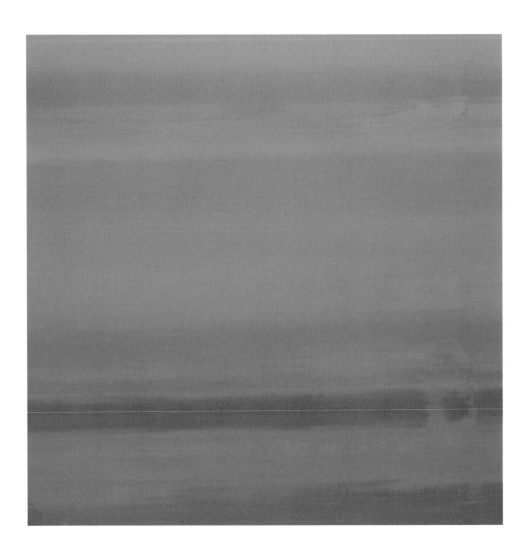

Blatt 3 2013/14 · 70 × 70 cm · Siebdruck auf Papier

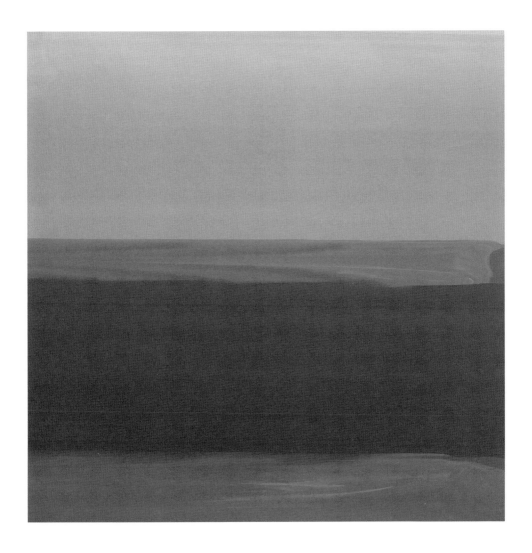

Blatt 8 2013/14 · 70 × 70 cm · Siebdruck auf Papier

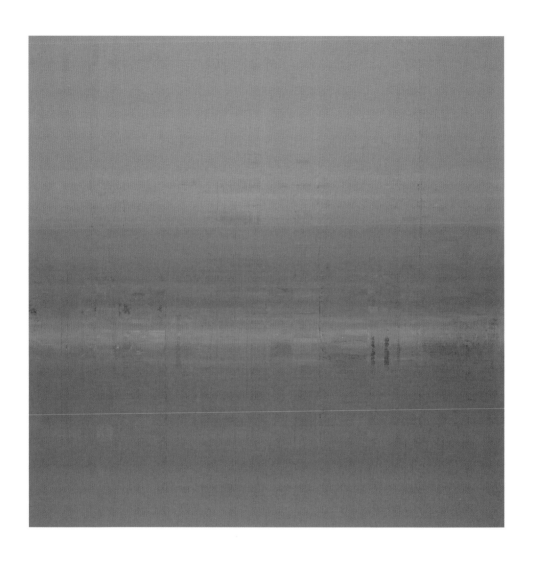

Blatt 1 2013/14 · 70 × 70 cm · Siebdruck auf Papier

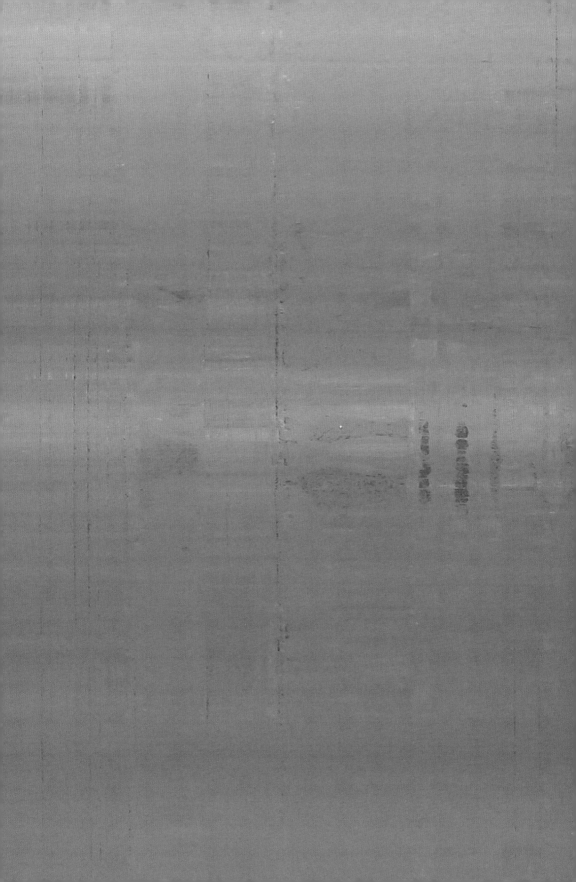

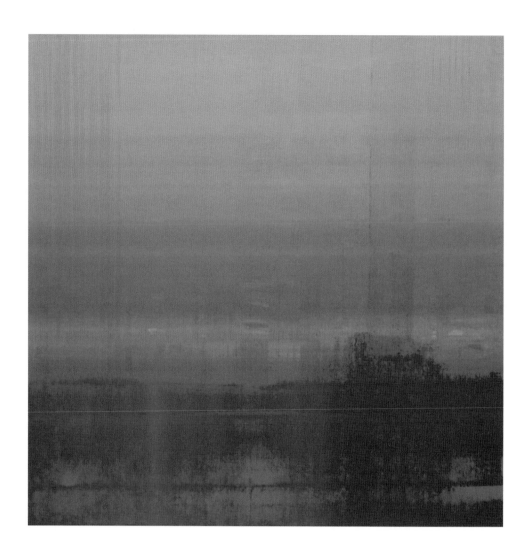

Blatt 6 2013/14 · 70 × 70 cm · Siebdruck auf Papier

Blatt 7 2013/14 · 70 × 70 cm · Siebdruck auf Papier
Blatt 5 2013/14 · 70 × 70 cm · Siebdruck auf Papier (Detail) ▶

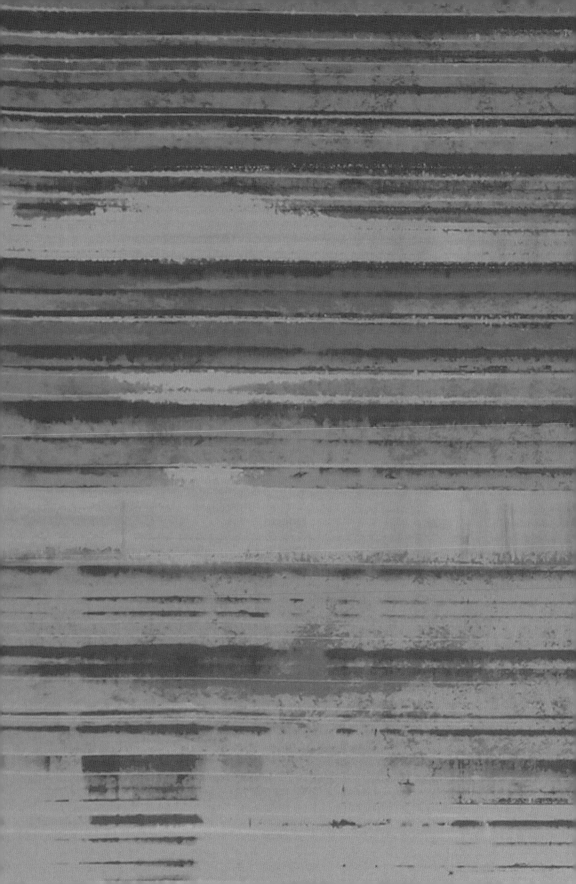

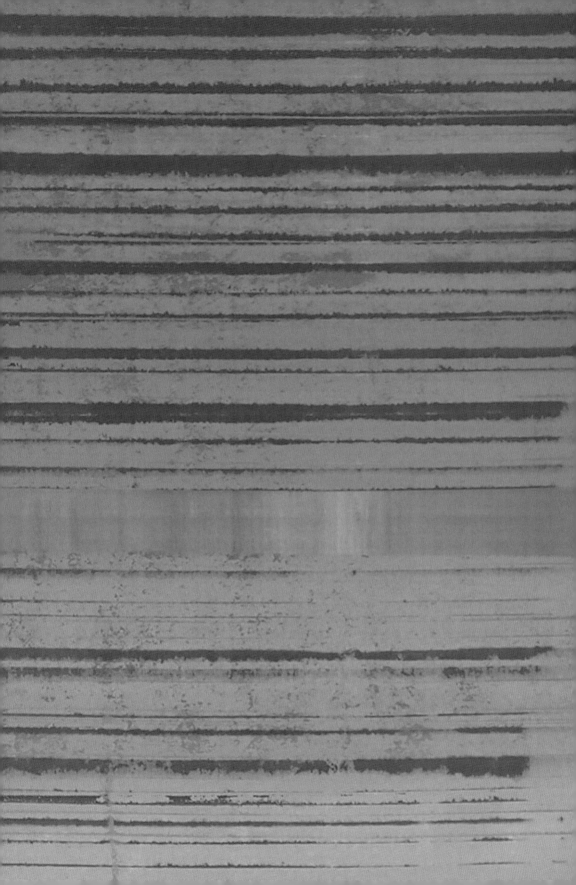

NEUES AUS LILIPUT 2

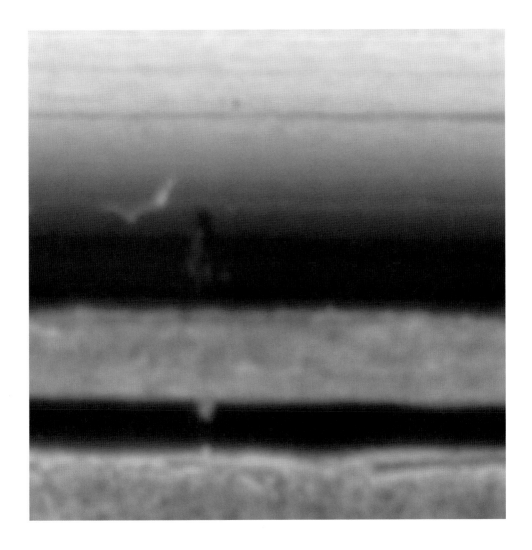

Der Bote 2014 · 40×40 cm · Scanner-Collage

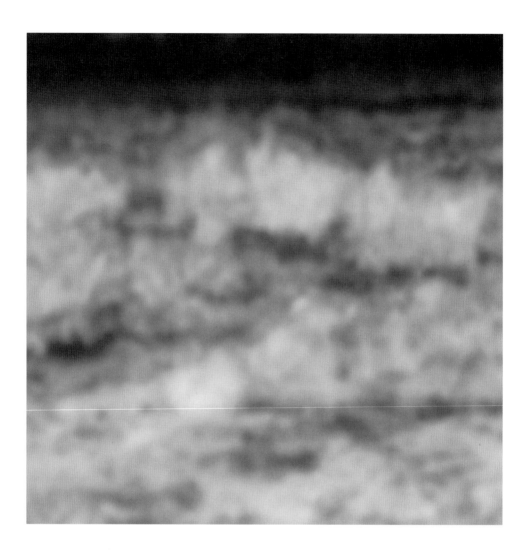

Die Reise 2 2014 · 40 × 40 cm · Scanner-Collage

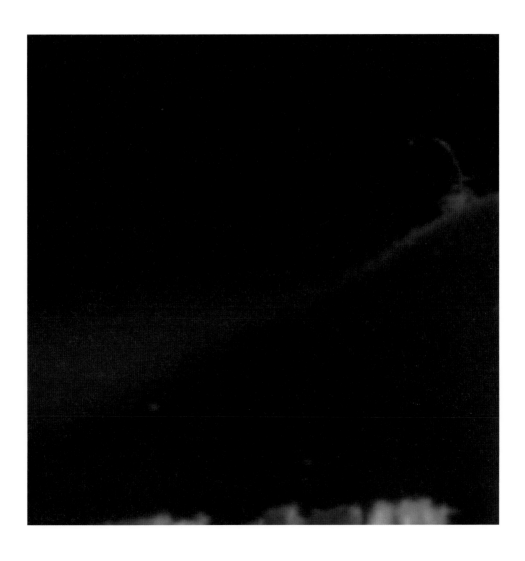

Der Berg 2014 · 40×40 cm · Scanner-Collage

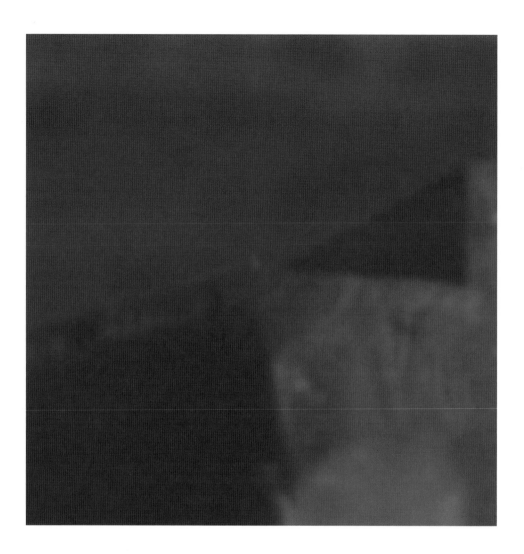

Der Palast 2014 · 40 × 40 cm · Scanner-Collage

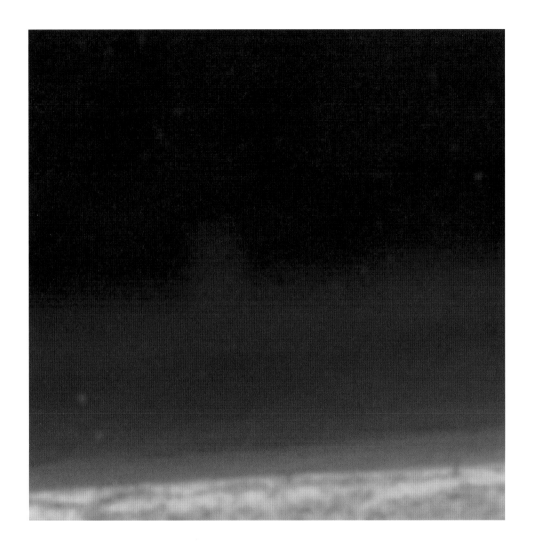

Der Weg 2014 · 40×40 cm · Scanner-Collage

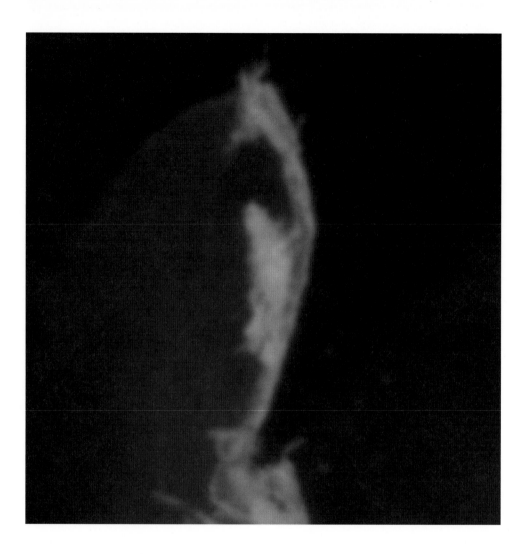

Der Prediger 2014 · 40×40 cm · Scanner-Collage

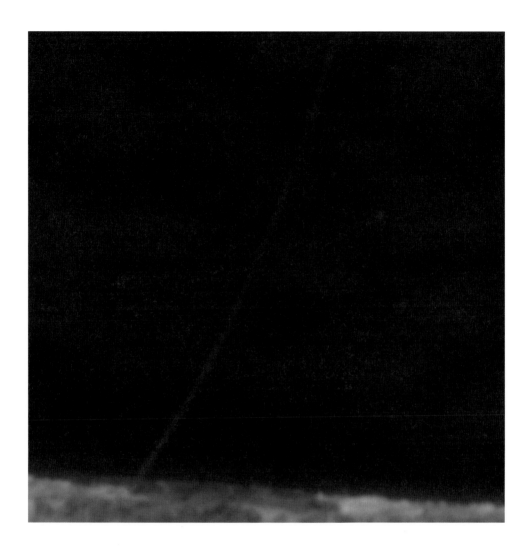

Die Ankunft 2014 · 40×40 cm · Scanner-Collage

UNSCHÄRFETHEORIE 2

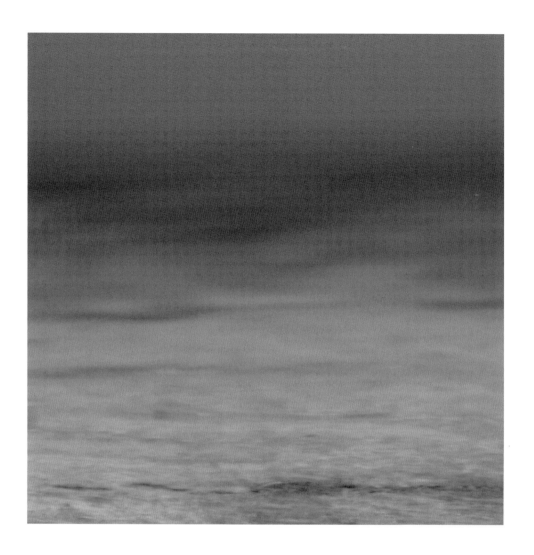

Blatt 1 2014 · 40 × 40 cm · Scanner-Collage

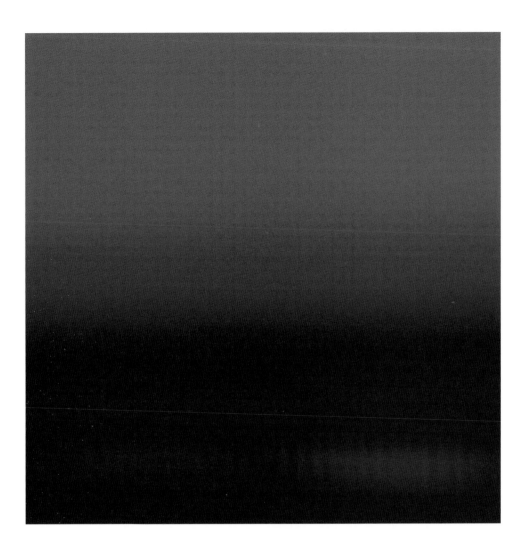

Blatt 2 2014 · 40×40 cm · Scanner-Collage

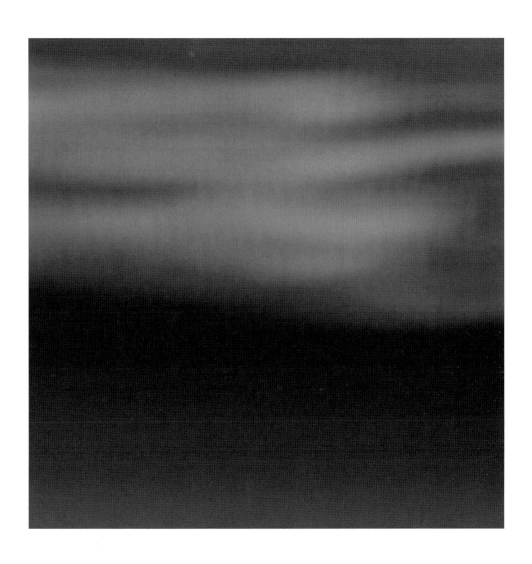

Blatt 5 2014 · 40 × 40 cm · Scanner-Collage
Blatt 3 2014 · 40 × 40 cm · Scanner-Collage (Detail) ▶

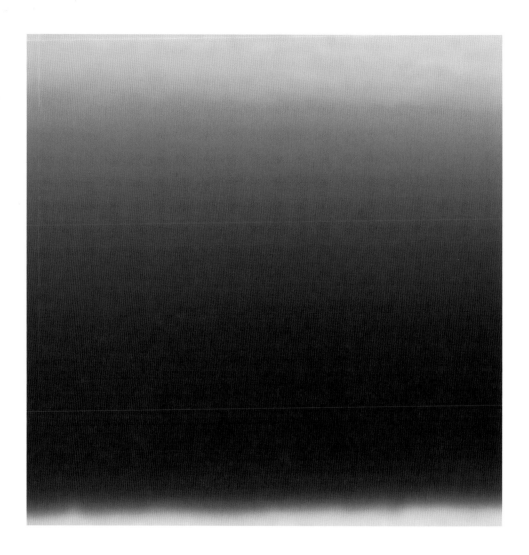

Blatt 8 2014 · 40×40 cm · Scanner-Collage

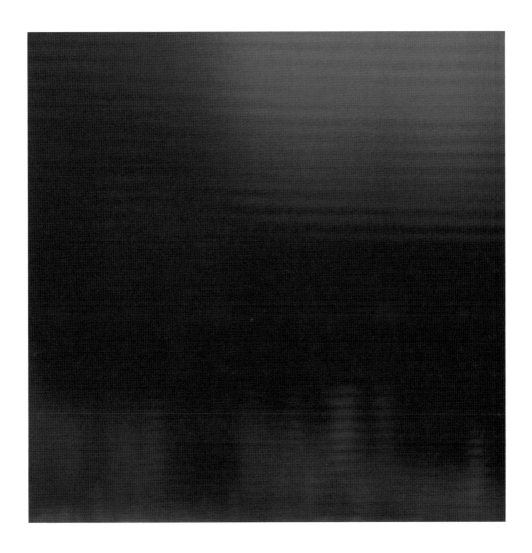

Blatt 7 2014 · 40×40 cm · Scanner-Collage

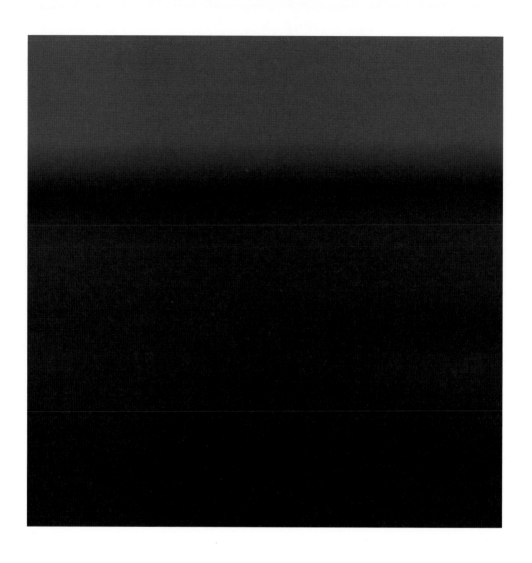

Blatt 4 2014 · 40×40 cm · Scanner-Collage

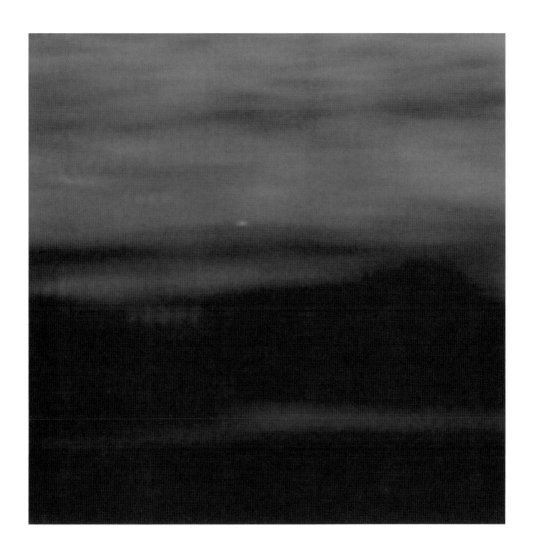

Blatt 6 2014 · 40 × 40 cm · Scanner-Collage

NEUES AUS LILIPUT

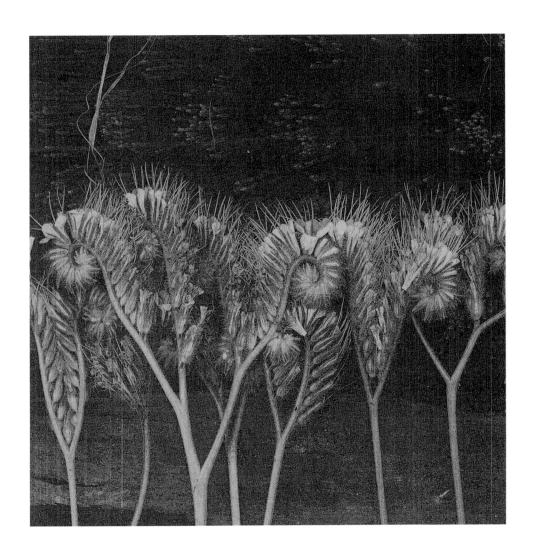

7 Grazien im Wetter 2013 · 30 × 30 cm · Copy-Collage

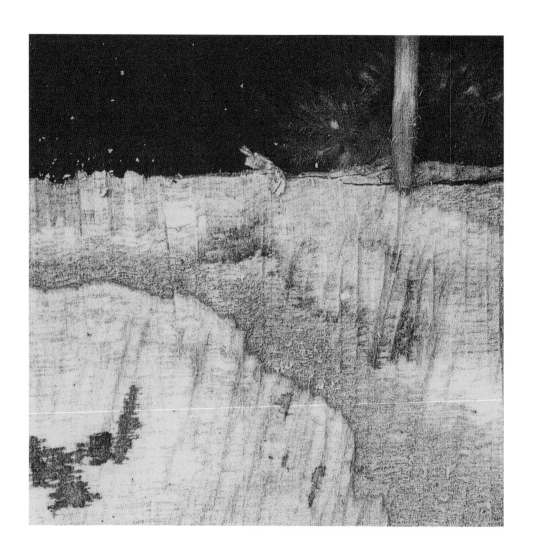

Spanabhebend Verfahren 2013 · 30×30 cm · Copy-Collage

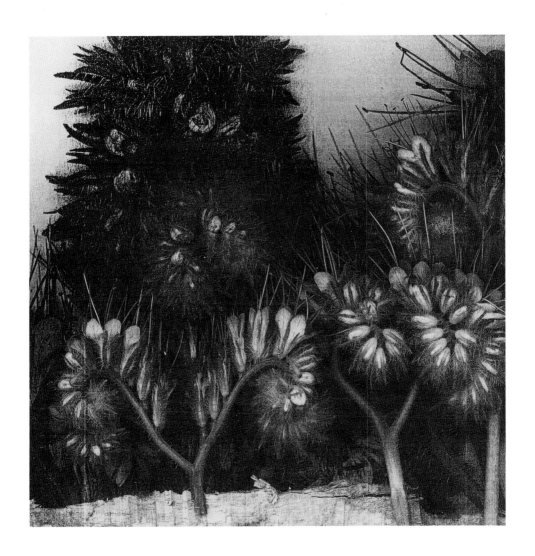

Vorne Hübsch 2013 · 30 × 30 cm · Copy-Collage

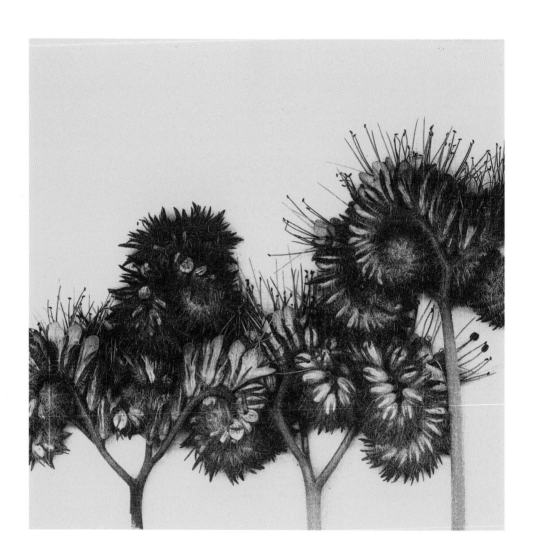

Trotzdem, sowieso und deshalb 2013 · 30 × 30 cm · Copy-Collage

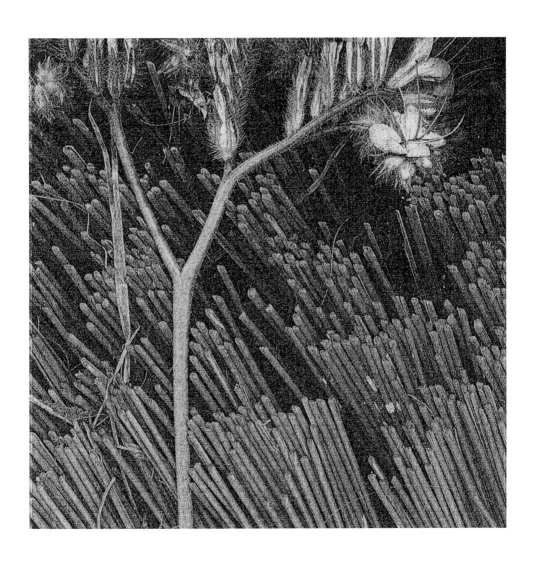

Fremdenregion 2013 · 30 × 30 cm · Copy-Collage

Dunkle Lichtung per Nachtsichtgerät 2013 · 30 × 30 cm · Copy-Collage (Detail) ▶

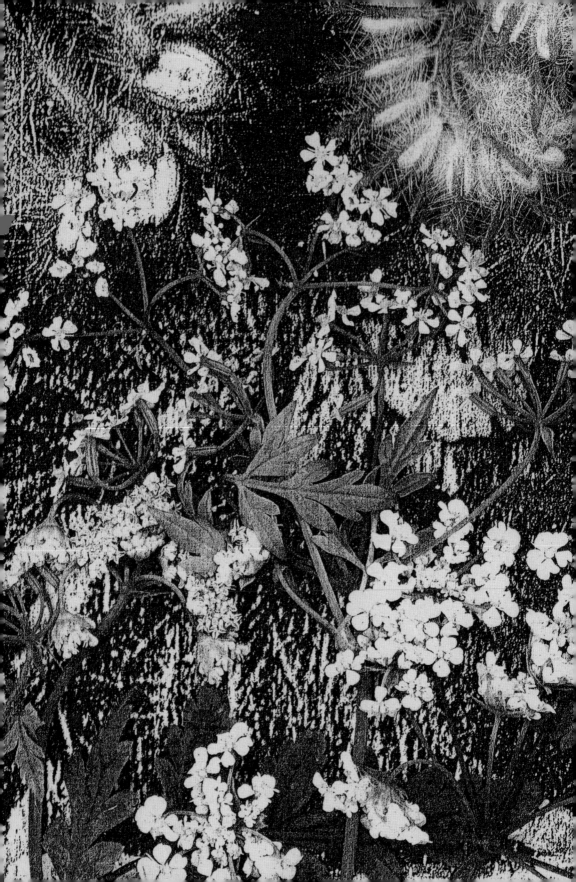

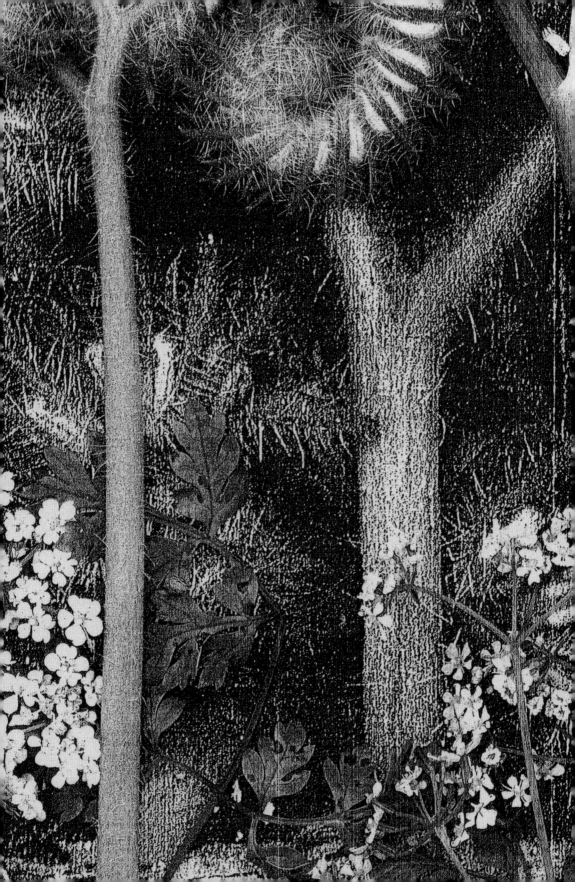

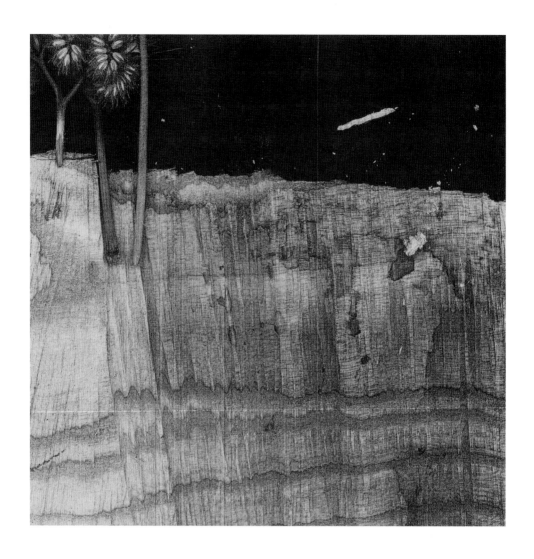

Wünsch Dir was…3, 2, 1… 2013 · 30 × 30 cm · Copy-Collage

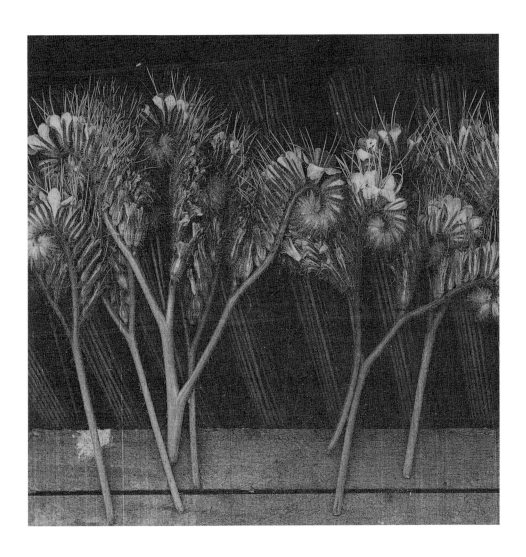

Pinkelstelle am Wanderweg 2013 · 30 × 30 cm · Copy-Collage

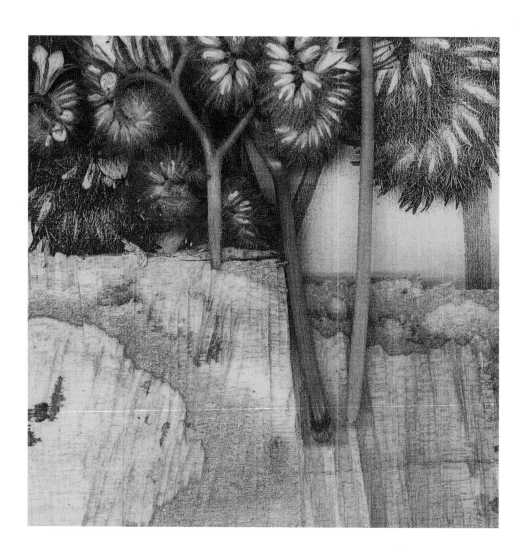

Paradiesische Tektonik 2013 · 30 × 30 cm · Copy-Collage

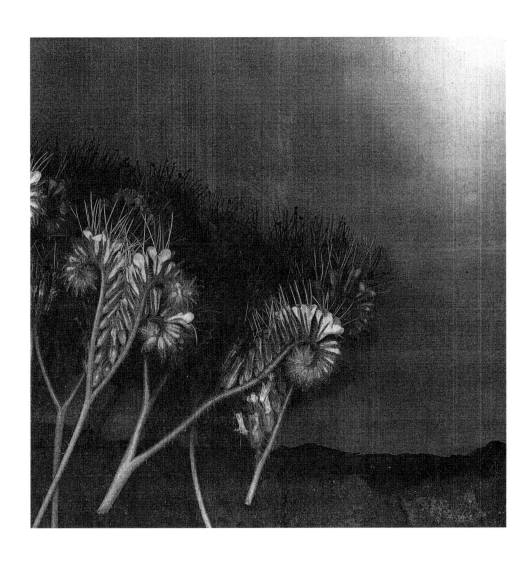

Mondschein so nah T. 2013 · 30 × 30 cm · Copy-Collage

Wünsch Dir was 2013 · 30 × 30 cm · Copy-Collage (Detail) ▶

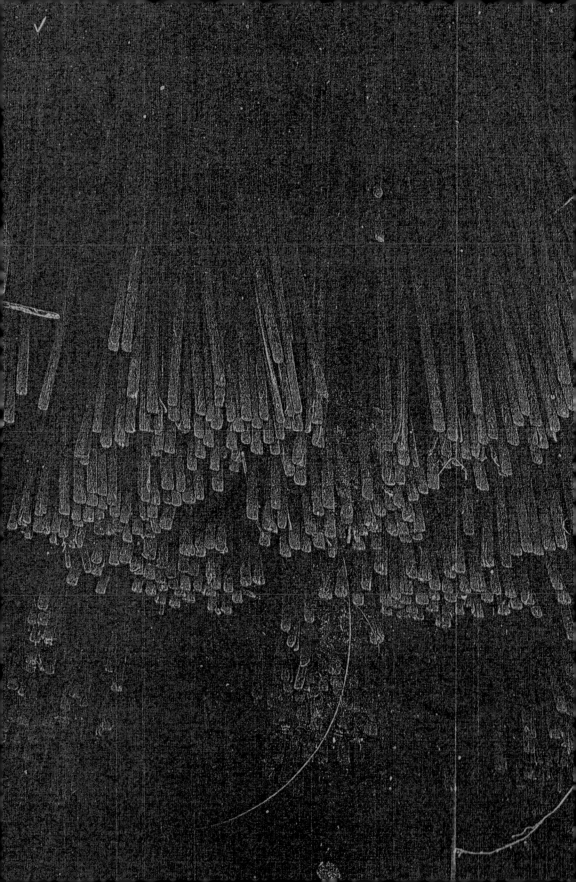

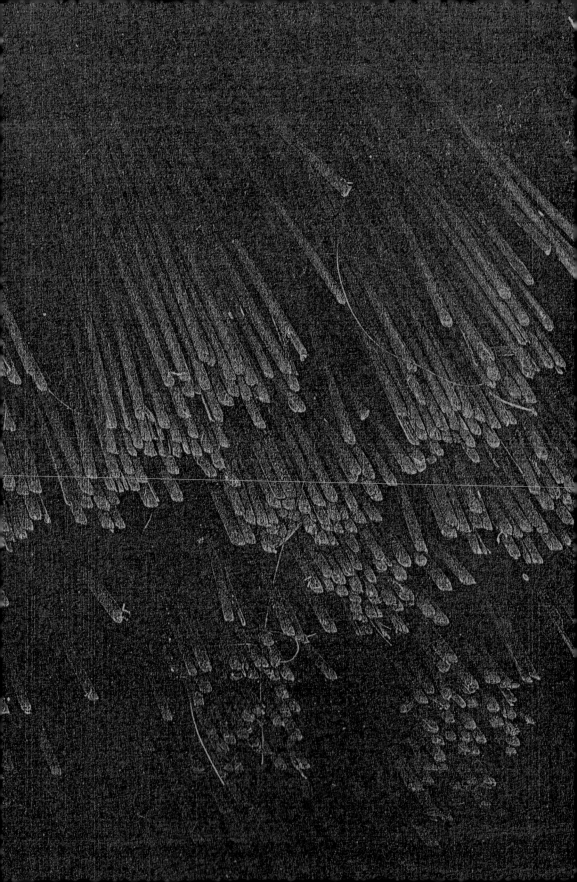

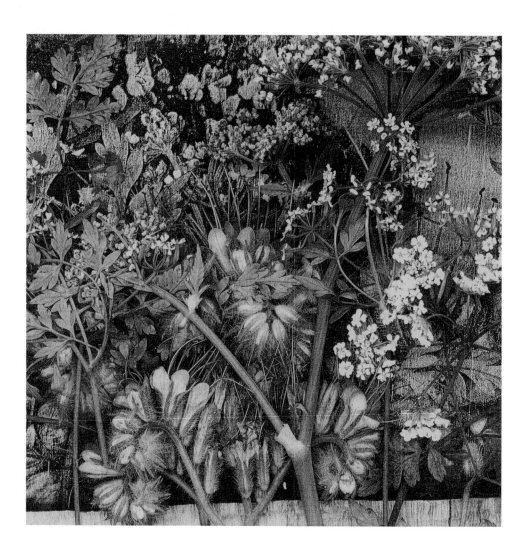

Heckenschutz 2013 · 30×30 cm · Copy-Collage

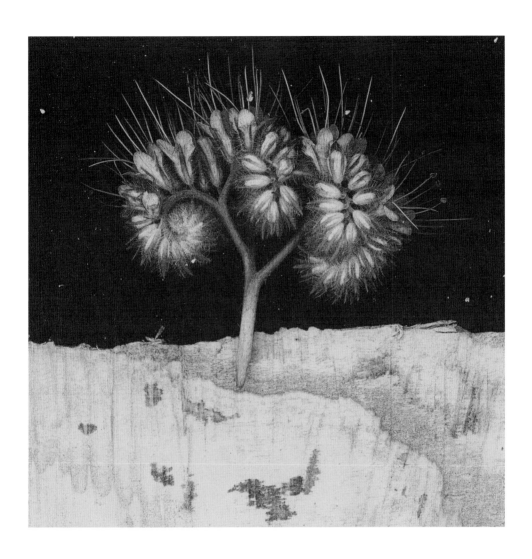

Klippenspringerin 2013 · 30×30 cm · Copy-Collage

UNTERWELTEN

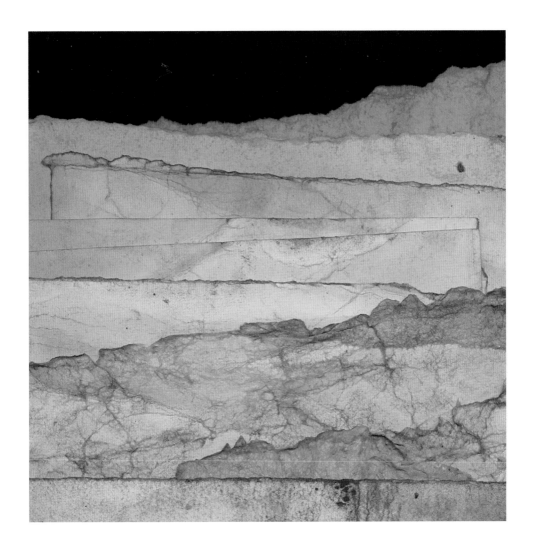

Blatt 2 2014 · 30 × 30 cm · Scanner-Collage

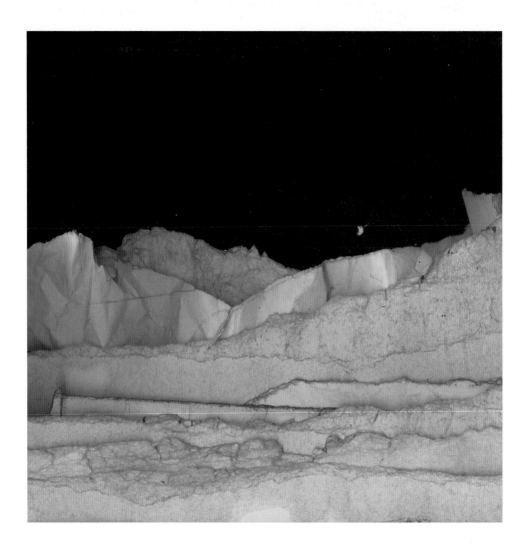

Blatt 1 2014 · 30 × 30 cm · Scanner-Collage

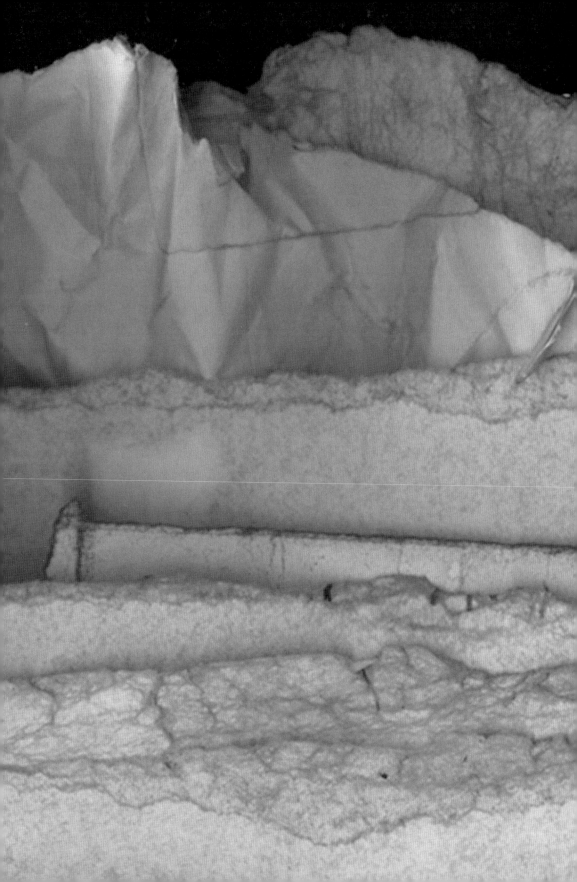

BERTRAM SCHIEL

1981 geboren in Berlin **2007–2012** Studium der Bildenden Kunst und Kunstgeschichte (B.A.) am Caspar-David-Friedrich-Institut (CDFI) der Universität Greifswald **2009–2011** jährlich »INSOMNALE« (Kunstwettbewerb des CDFI) **2011** »Ausdruck 1« im Pommerschen Landesmuseum, Greifswald **2012/13** Mitarbeit am Kunstprojekt »Leben an der Schönhauser Allee« mit Felix Müller und Julia Brodauf, Berlin **2012–2014** Leiter der Druckgrafischen Werkstätten am CDFI (Lehrstuhl für Bildende Kunst mit dem Schwerpunkt Angewandte Kunst, Prof. Felix Müller) **2014 bis heute** Studium der Kunst und Gestaltung (L.A.) am CDFI **2014** »Insomnale« I 33. Art7 Kunstauktion im Theater Vorpommern, Greifswald I »ART WEISSENSEE« in der Kunsthalle der Kunsthochschule Berlin-Weißensee **2015** »Caspars Grafik« in der Orangerie Putbus der Kulturstiftung Rügen I »INSOMNALE«, Publikumspreis I 34. Kunstauktion von Art7 und art-cube, Greifswald I Eröffnungsausstellung der Galerie ETcetera, Greifswald **2016** Aufnahme von Arbeiten in die Grafische Sammlung der Universität Greifswald I »Die digitalisierten Schätze der Universität Greifswald«, Grafik- und Plakatsammlung des CDFI sowie der Victor-Schultze-Sammlung I »Cindy & Bert«, mit Cindy Schmid, Kleine Rathausgalerie Greifswald I 35. Kunstauktion von Art7 und art-cube I »total floral«, Galerie Christine Knauber, Berlin

1981 born in Berlin **2007–2012** studied Fine Art and Art History (B.A.) at the Caspar David Friedrich Institute (CDFI) of the University of Greifswald **2009–2011** participated in the annual »INSOMNALE« (Art competition of the CDFI) **2011** »Ausdruck 1« at the Pommersches Landesmuseum, Greifswald **2012/13** participated in the art project »Leben an der Schönhauser Allee« with Felix Müller and Julia Brodauf, Berlin **2012–2014** head of the Druckgrafische Werkstätten at the CDFI (Chair for Fine Art focusing on Applied Art, Prof.Felix Müller) **2014–present** studying Art and Design (L.A.) at the CDFI **2014** »Insomnale« I 33rd Art7 art auction at Theater Vorpommern, Greifswald I »ART WEISSENSEE« in the Kunsthalle of the Weißensee Kunsthochschule Berlin **2015** »Caspars Grafik« in the Putbus Orangery of the Cultural Foundation Rügen I »INSOMNALE«, audience award I 34th art auction of Art7 and artcube, Greifswald I Opening exhibition of Galerie ETcetera, Greifswald **2016** included in the Graphic Art collection of the University of Greifswald I »The digitised treasures of the University of Greifswald«, collection of prints and posters of the CDFI and the Victor Schultze collection I »Cindy & Bert«, with Cindy Schmid, Kleine Rathausgalerie Greifswald I 35th art auction of Art7 and art-cube I »total floral«, Galerie Christine Knauber, Berlin

www.bertramschiel.de

FELIX MÜLLER

1969 geboren in Berlin **1990–1996** Studium an der Kunsthochschule Berlin-Weißensee bei Nanne Meyer, Volker Pfüller, Hans-Joachim Ruckhäberle und Henning Wagenbreth **ab 1995** Ausstellungen und Projekte in Deutschland, Großbritannien, Portugal, Österreich, Italien, der Schweiz, den Niederlanden, Frankreich, Island, China, Kolumbien, Equador und den USA **2009** Gründung artbux Verlag **2010** Gastprofessur für Malerei, Alanus Hochschule für Kunst und Gesellschaft Bonn **2010–2016** Professur für Bildende Kunst mit dem Schwerpunkt Angewandte Kunst am CDFI der Universität Greifswald I Felix Müller lebt und arbeitet in Berlin **Arbeiten in öffentlichen und privaten Sammlungen (Auswahl)** Museum of Modern Art (Art Book Collection Franklin Furnace), New York I Kunstsammlung HSH Nordbank, Hamburg I Anthology Film Archives, New York I Art Bodensee Collection, Dornbirn Österreich I Kunstsammlung Senat Berlin I Kunstsammlung des Kultusministeriums Mecklenburg-Vorpommern **Ausstellungen (Auswahl)** Nationalmuseum Stettin I Staatliches Museum Schwerin I Pommersches Landesmuseum, Greifswald I Marstall Schwerin I Museum Tinguely, Basel I HSH Nordbank, Hamburg I Haus am Waldsee, Berlin I Kunsthalle Manes, Prag I Kunsthalle Recklinghausen I Franklin Furnace, New York I Künstlerhaus Bethanien, Berlin I artbridge Gallery, London I Galerie im Zwergerlgarten, Salzburg I Galerie 5020, Salzburg I Schlosspavillion Ismaning, München I Schloss Güstrow

1969 born in Berlin **1990–1996** studied at the Weißensee Kunsthochschule Berlin under Nanne Meyer, Volker Pfüller, Hans-Joachim Ruckhäberle and Henning Wagenbreth **from 1995** exhibitions and projects in Germany, Britain, Portugal, Austria, Italy, Switzerland, the Netherlands, France, Iceland, China, Colombia, Ecuador and the USA **2009** founded the publishing company artbux **2010** guest professor of painting, Alanus Hochschule für Kunst und Gesellschaft Bonn **2010–2016** professor of Fine Art focusing on Applied Art at the CDFI of the University of Greifswald I Felix Müller lives and works in Berlin **Selected works in public and private collections** Museum of Modern Art (Art Book Collection Franklin Furnace), New York I Kunstsammlung HSH Nordbank, Hamburg I Anthology Film Archives, New York I Art Bodensee Collection, Dornbirn Austria I Kunstsammlung Senat Berlin I Kunstsammlung des Kultusministeriums Mecklenburg-Vorpommern **Selected exhibitions** Nationalmuseum Stettin I Staatliches Museum Schwerin I Pommersches Landesmuseum, Greifswald I Marstall Schwerin I Museum Tinguely, Basel I HSH Nordbank, Hamburg I Haus am Waldsee, Berlin I Kunsthalle Manes, Prag I Kunsthalle Recklinghausen I Franklin Furnace, New York I Künstlerhaus Bethanien, Berlin I artbridge Gallery, London I Galerie im Zwergerlgarten, Salzburg I Galerie 5020, Salzburg I Schlosspavillion Ismaning, München I Schloss Güstrow

Die Ostdeutsche Sparkassenstiftung, Kulturstiftung und Gemeinschaftswerk aller Sparkassen in Brandenburg, Mecklenburg-Vorpommern, Sachsen und Sachsen-Anhalt, steht für eine über den Tag hinausweisende Partnerschaft mit Künstlern und Kultureinrichtungen. Sie fördert, begleitet und ermöglicht künstlerische und kulturelle Vorhaben von Rang, die das Profil von vier ostdeutschen Bundesländern in der jeweiligen Region stärken.

The Ostdeutsche Sparkassenstiftung, East German Savings Banks Foundation, a cultural foundation and joint venture of all savings banks in Brandenburg, Mecklenburg-Western Pomerania, Saxony and Saxony-Anhalt, is committed to an enduring partnership with artists and cultural institutions. It supports, promotes and facilitates outstanding artistic and cultural projects that enhance the cultural profile of four East German federal states in their respective regions.

© 2017 Sandstein Verlag, Dresden I Herausgeber *Editor:* Ostdeutsche Sparkassenstiftung I Text *Text:* Felix Müller Abbildungen *Photo credits:* Bertram Schiel, Jan Krause I Übersetzung *Translation:* Geraldine Schuckelt, Dresden Redaktion *Editing:* Dagmar Löttgen, Ostdeutsche Sparkassenstiftung I Gestaltung *Layout:* Bertram Schiel, Joachim Steuerer, Sandstein Verlag I Herstellung *Production:* Sandstein Verlag I Druck *Printing:* Stoba-Druck, Lampertswalde

www.sandstein-verlag.de

ISBN 978-3-95498-281-3